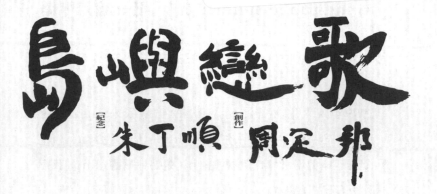

島嶼戀歌

[紀念] 朱丁順　[創作] 周定邦

Jó-pú Loân-koa

Kì chit-phờ goẻh-khîm lō͘ 記一舖月琴路

1999年，人生大變化。爲tiòh學唸歌我來kàu恆春半島，tī三台山半嶺ê所在，走chhōe土地ê聲sàu，tú-tiòh丁順伯用月琴tī伊厝頭前hit欉毛柿樹腳chhōa我行入恆春民謠ê世界。

2021年，想beh giảh月琴做筆來tò͘畫chit段pē-kiáⁿ情，kā行--過hit phờ月琴路，kō͘恆春民謠永遠記tī心肝頭，khǹg tī《三台山ê風》chit phō專輯內底。

Sớ-pái，chit phō專輯有我開始學民謠ê歷史聲音，有我ùi Sū-siang-ki kàu平埔調、五空小調 kàu四季春、楓港小調ê學藝腳跡，有thẻh恆春半島人文景緻khí-khiàn，伯仔ê ǹg望kap傳承ê使命leh呼喚ê詩篇，有伯仔留tī世間siōng hông懷念ê音聲，mā有我kō͘台灣唸歌創作ê伯仔ê傳奇一生，koh有siàu念故鄉ê夢中情懷：青鯤鯓記事ê歌詩。

Che是1 phō記錄台灣人疼惜土地，tī咱ê血--lìn leh thiàu-liòng ê自然旋律，有歡喜、有憂愁，mā有幸福。

文——周定邦

記一條月琴路

1999 年，人生大變化。為了學習唸歌我來到恆春半島，在三台山半山腰的地方，找尋土地的聲息，遇到丁順伯用月琴在他屋前那棵毛柿樹下，引領我走入恆春民謠的世界。

2021 年，想提月琴為筆來描繪這段父子情，把走過那條月琴路，用恆春民謠永遠記在心頭，收在《三台山 ê 風》這部專輯裡。

因此，這部專輯有我開始學民謠的歷史聲音，有我從思雙枝到平埔調、五空小調到四季春、楓港小調的學藝足跡，有取恆春半島人文景緻為興，伯仔的期盼和傳承的使命在呼喚的詩篇，有伯仔留在世間最令人懷念的聲音，也有我以台灣唸歌創作的伯仔的傳奇一生，還有思念故鄉的夢中情懷：青鯤鯓記事的詩歌。

這是一部記錄台灣人疼惜土地，在我們血液裡跳躍的自然旋律，有歡喜、有憂愁，也有幸福。

Tengpang Suyaka Chiu

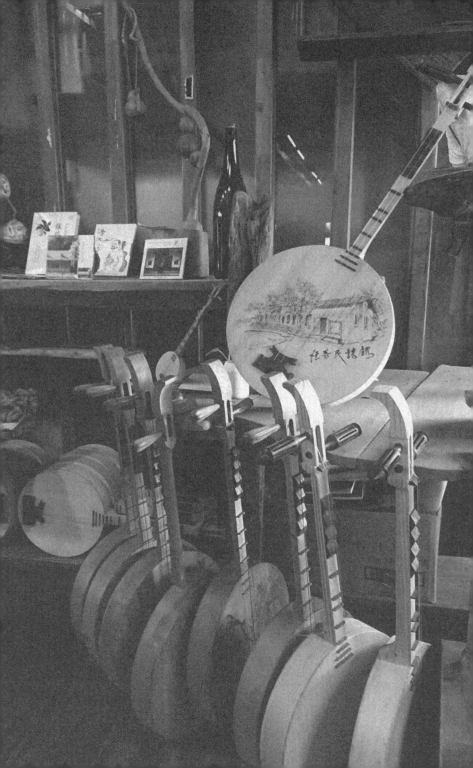

I. 話頭詩　Ōe-thâu Si

「話頭詩」是咱chit phō專輯ê序詩，內容leh講我kin丁順伯tī三台山學恆春民謠ê過去tāi，kap阮ná pē-kiáⁿ ê感情事。歌詞kō傳統ê七字á文體書寫，theh恆春半島ê人文景緻khí-khiàn，創作優雅ê台語詩詞，塑造音樂專輯ê靈魂，詮釋恆春民謠giám-ngē ê性命，展現傳承恆春民謠ê堅強意志。

「話頭詩」為本專輯之序詩，內容敘述本人跟隨丁順伯在三台山學習恆春民謠的故影，及師徒如父子般的深厚情誼。歌詞以傳統七字仔文體書寫，取恆春半島人文景象為興，創作優雅的台語詩詞，形塑音樂專輯的靈魂，詮釋恆春民謠強韌的生命力，展現傳承恆春民謠的堅強意志。

明月牽孤星

| 詞・周定邦 | 曲・恆春民謠思雙枝 | 編曲・鍾尚軒 |

思雙枝
三台山頂南風起
毛柿樹腳思雙枝
絃仔月琴日迵暝 [1]
親像明月牽孤星

思雙枝
老欉勇健日當猗 [2]
芛籐膽在爬山壁 [3]
民謠傳承骨力晟
月琴功夫盡修削 [4]

Sū-siang-ki
Sam-tâi soaⁿ-téng lâm-hong khí,
Mô͘-khī chhiū-kha Sū-siang-ki,
Hiân-á goe̍h-khîm jit thàng mî,
Chhin-chhiūⁿ bêng-goe̍h khan ko͘-chhiⁿ.

Sū-siang-ki
Lāu-châng ióng-kiāⁿ jit-tng-khiā,
Chíⁿ-tîn táⁿ-chāi peh soaⁿ-piah,
Bîn-iâu thoân-sêng kut-la̍t chhiâⁿ.
Goe̍h-khîm kang-hu chīn siu-siah,

[1] 日迵暝：日連夜。

[2] 日當猗：日正當中。

[3] 芛：幼嫩。

[4] 修削：修改訂正。

琴字入心肝

| 詞 · 周定邦 | 曲 · 恆春民謠楓港小調 | 編曲 · 張祐華 |

天出紅霞日远山 [1]
兩枝絞枳雙條線
琴字字字入心肝
恆春民謠堅心渼

日鬖流射葉縫中
水砳飛奔萬里揚 [2]
月琴音聲展姿容
恆春民謠吟家鄉

[1] 日远山：太陽下山。

[2] 水砳：瀑布。

Thiⁿ chhut âng-hê jit-hâⁿ-soaⁿ,

Nn̄g ki ká-chí siang-tiâu sòaⁿ,

Khîm-jī jī-jī jip sim-koaⁿ,

Hêng-chhun bîn-iâu kian-sim thòaⁿ.

Jit-chhiu liû-siā hióh-phāng-tiong,

Chúi-chhiâng hui-phun bān-lí-iông,

Goéh-khîm im-siaⁿ tián chu-iông,

Hêng-chhun bîn-iâu gîm ka-hiong.

半島父囝情

| 詞·周定邦 | 曲·恆春民謠四季春 | 編曲·張祐華 |

伯仔民謠蓋轟動
可比半島落山風
喚醒之父你有吩咐講
民謠傳承愛我做前鋒

港仔沙埔絞風湧
你咱父囝的感情
人間國寶是你的天命
恆春民謠予我來傳承

Peh--á bîn-iâu kài hong-tōng,

Khó-pí poàn-tó lòh-soaⁿ-hong,

Hoàn-chhíⁿ chi hū lí ū hoan-hù kóng,

Bîn-iâu thoân-sêng ài góa chò chiân-hong.

Káng-á soa-pơ ká hong-éng,

Lí lán pē-kiáⁿ ê kám-chêng,

Jîn-kan kok-pó sī lí ê thian-bēng,

Hêng-chhun bîn-iâu hơ̄ góa lâi thoân-sêng.

山路冷風寒

| 詞・周定邦 | 曲・恆春民謠五空小調 | 編曲・鍾尚軒 |

日頭落海倚黃昏
滿天紅霞染彩雲
月琴音聲笑吻吻
引阮暝日想師尊
引阮暝日想師尊

月娘斜西星上山
山路坎坷冷風寒
一隻鴟鴞孜孜看 [1]
四界揣無人做伴
四界揣無人做伴

[1] 鴟鴞：老鷹。

Jit-thâu lȯh-hái óa hông-hun,
Móa thin âng-hê ní chhái-hûn,
Goȧh-khîm im-sian chhiò bún-bún,
Ín gún mê-jit siūn su-chun.
Ín gún mê-jit siūn su-chun.

Goȧh-niû chhiâ-sai chhin chiūn-soan,
Soan-lȯ khám-khiat léng-hong kôan,
Chit chiah lā-hiȯh chu-chu-khòan,
Sì-kè chhōe bô lâng chò-phōan.
Sì-kè chhōe bô lâng chò-phōan.

堅心碨琴聲

| 詞・周定邦 | 曲・恆春民謠平埔調 | 編曲・鍾尚軒 |

手攑月琴碨心肝 [1]
一手做音一手彈
堅心月琴來做伴
免驚冷風滲攔寒 [2]

伯仔欲走有交代
毋通失落才應該
恆春民謠都袂穩
月琴歌聲傳落來

[1]
碨：抱。

[2]
滲：凍。

Chhiú giȧh góeh-khîm áⁿ sim-koaⁿ,

Chit chhiú chò im chit chhiú tôaⁿ,

Kian-sim góeh-khîm lâi chò-phōaⁿ,

Bián kiaⁿ léng-hong gàn koh kôaⁿ.

Peh--á beh cháu ū kau-tài,

M̄-thang sit-lȯh chiah eng-kai,

Hêng-chhun bîn-iâu to bē-bái,

Góeh-khîm koa-siaⁿ thoân lȯh-lâi.

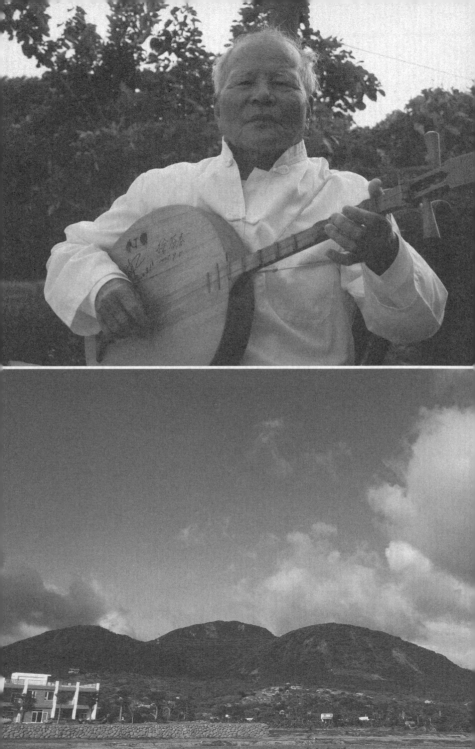

II. 歷盡滄桑的土地戀歌

Le̍k-chīn Chhong-song Ê
Thó͘-tē Loân-koa

「歷盡滄桑的土地戀歌」是丁順伯 tī 2002 年 8
月來台南灌音 ê 恆春民謠作品，內底眞 cha̍p-
chn̂g 紀錄伊 kàu-mî-kàu-kak ê 恆春民謠技
藝，mā 是伊 tiám-tîn 詮釋當代恆春民謠特
色 kap 精華 siōng gió-toh ê 作品，內底用月
琴 kap 殼仔弦自彈、自唱，有伊 siōng 專長 ê
「楓港調（恆春小調）」、「Sū-siang-ki」、「五
空小調」、「牛尾 pōaⁿ」、「平埔調」、「四季春」
chia ê 恆春民謠曲調。Tī 歌詞 chit-pêng，
khioh-khí 反映個人 ê 人生經驗 lia̍h 外，koh
保留 chē-chē 恆春人 ê 共同記憶，像伊做人
長工 ê 困苦家境 kiau 牽手過身 liáu ê 入骨回
憶，恆春半島農家生活環境 ê 觀察描寫，chia
種種 hông 感心 ê 詩詞，lóng siàu-ê-á 呈現
丁順伯用恆春民謠記錄人生 ê 腳跡。

「歷盡滄桑的土地戀歌」為丁順伯2002年8月於台南灌錄的恆春民謠作品，裡面完整的紀錄他那精湛的恆春民謠技藝，也是他細緻演繹當代恆春民謠特色及精髓的最佳作品，其中使用月琴及殼仔弦自彈、自唱，內含朱老師最擅長的「楓港調(恆春小調)」、「思雙枝」、「五空小調」、「牛尾拌」、「平埔調」、「四季春」等各種恆春民謠曲調。在歌詞方面，除了反映個人的人生經驗外，更保留了恆春人的共同記憶，如身為長工的他，個人困苦家境及亡妻心境的刻骨回憶，恆春半島農家生活環境的觀察描寫等等，這些感人心扉的詩詞，均一一展現了丁順伯用恆春民謠記錄人生的足跡。

散食家庭 | 詞・朱丁順 | 曲・恆春民謠恆春小調 [楓港小調] |

第一艱苦斧頭刀 Tē it kan-khó͘ pó͘-thâu-to,

第二艱苦籃挺索 Tē jī kan-khó͘ nâ thīn soh,

是阮窮父來散母 Sī gún kêng pē lâi sàn bó,

上山落嶺無奈何 Chiūⁿ-soaⁿ lòh-niá bô-nāi-hô.

第一煩惱家內散 Tē it hôan-ló ka lāi sàn,

第二煩惱囝細漢 Tē jī hôan-ló kiáⁿ sè-hàn,

山窮海竭無處趁 Soaⁿ kêng hái kiat bô tiàng thàn,

綴人過日真困難 Tòe lâng kòe-jit chin khùn-lân.

道德兩字愛根本 Tō-tek nn̄g jī ài kin-pún,

不孝父母絕五倫 Put-hàu hū-bó chóat ngó͘-lûn,

做人序細愛孝順 Chòe lâng sī-sè ài hàu-sūn,

以後出有好囝孫 Í-āu chhut ū hó kiáⁿ-sun.

長工生活

| 詞·朱丁順 | 曲·恆春民謠思雙枝 |

思雙枝　　　　　　　Chū-siang-ki,

每日犁田過中晝　　　Móe-jit lê-chhân kòe tiong-tàu,

毋驚日曝汗那流　　　Ṃ-kiaⁿ jit-phảk kōaⁿ ná lâu,

牛犁歇睏掘田頭　　　Gû-lê hioh-khùn kút chhân-thâu,

這種艱苦有尾後　　　Chit-chióng kan-khớ ū bóe-āu.

思雙枝　　　　　　　Chū-siang-ki,

每日顧牛喊上山　　　Móe-jit kờ-gû hiàm chiūⁿ-soaⁿ,

受風受雨受枵寒　　　Siū hong siū hờ siū iau-kôaⁿ,

草場無好牛四散　　　Chháu-tiûⁿ bô hó gû sì-sòaⁿ,

一隻牛囝吼無伴　　　Chit chiah gû-kiáⁿ háu bô phōaⁿ.

思雙枝　　　　　　　Chū-siang-ki,

每日顧牛揣草埔　　　Móe-jit kờ-gû chhōe chháu-pơ,

有草無草伊知路　　　Ū chháu bô chháu i chai lớ,

身軀膏甲全爛土　　　Sin-khu kō kah chôan nōaⁿ-thô,

蠓蟲欲咬無法度　　　Báng-thâng boeh kā bô-hoat-tō.

楊榮失妻

| 詞・朱丁順 | 曲・恆春民謠五空小調 |

正月算來桃花開　　　　Chiaⁿ--góeh sǹg--lâi thô-hoa khai,
清倌病落在房內　　　　Chheng koaⁿ pīⁿ lóh chāi pâng-lāi,
手攑清香下三界　　　　Chhiú giáh chheng-hiuⁿ hē sam-kài,
下欲清倌好起來　　　　Hē boeh Chheng koaⁿ hó khí lâi,
下欲清倌好起來　　　　Hē boeh Chheng koaⁿ hó khí lâi.

二月算來田草青　　　　Jī--góeh sǹg--lâi chhân-cháu chhiⁿ,
清倌失落在廳邊　　　　Chheng koaⁿ sit-lóh chāi thiaⁿ-piⁿ,
忍心放阮做你去　　　　Jím-sim pàng gún chòe lí khì,
放欲細囝啥欲來晟持　　Pàng boeh sè-kiáⁿ siáng boeh lâi chhiâⁿ-tî,
放欲細囝啥欲來晟持　　Pàng boeh sè-kiáⁿ siáng boeh lâi chhiâⁿ-tî.

三月算來人清明　　　　Saⁿ--góeh sǹg--lâi lâng chheng-bêng,
楊榮牽囝到墓前　　　　Iûⁿ Êng khan kiáⁿ kàu bōng chêng,
三牲酒禮來拜敬　　　　Sam-seng chiú-lé lâi pài-kèng,
答謝賢妻養育情　　　　Tap-siā hiân-chhe ióng-iók chêng,
答謝賢妻養育情　　　　Tap-siā hiân-chhe ióng-iók chêng.

食姊妹桌

│ 詞・朱丁順 │ 曲・恆春民謠牛尾拌 │

紅柿好食對佗來起蒂　　　　　Âng-khī hó chiàh tùi toeh lâi khí-tì,
明仔後日毋通忘恩仔　　　　　Bîn-á-hiō-jit m̄-thang bōng-im á
佮來背義　　　　　　　　　　kah lâi pōe-gī.

妹君你明仔後日　　　　　　　Mōe-kun lí bîn-á-hiō-jit
欲去捧人的飯碗　　　　　　　boeh khì phâng lâng ê pn̄g-óaⁿ,
你就愛會曉來　　　　　　　　Lí tō-ài ē-hiáu lâi
有孝你的大家倌　　　　　　　iú-hàu lí ê ta-ke-koaⁿ.

你的父母共你主意　　　　　　Lí ê pē-bó kā lí chú-ì
是彼號千里路頭遠　　　　　　sī hit-lō chhian-lí lō͘-thâu hn̄g,
想欲來回轉做鳥來　　　　　　Siūⁿ boeh lâi hôe-tńg chò chiáu lâi
飛翼嘛會軟　　　　　　　　　poe sit mā ē nńg.

琅𤩝景緻

| 詞 · 朱丁順 | 曲 · 恆春民謠平埔調 |

後壁湖漁港眞美麗	Aū-piah-ô hî-káng chin bí-lē,
港內設備眞好勢	Káng lāi siat-pī chin hó-sè,
欲食鮮魚來遮買	Boeh chiah chhiⁿ-hî lâi chia bé,
龍蝦thá-khơh無問題	Liông-hê thá-khơh bô būn-tê.

大光建設好漁港	Tāi-kong kiàn-siat hó hî-káng,
這是政府鬥幫忙	Che sī chèng-hú tàu pang-bâng,
每日漁船來出港	Móe-jit hî-chûn lâi chhut-káng,
串掠旗魚佮海翁	Chhòan liáh kî-hî kah hái-ang.

手攑月琴弳心肝	Chhiú giáh góeh-khîm áⁿ sim-koaⁿ,
一手做音一手彈	Chit chhiú chòe-im chit chhiú tôaⁿ,
哥兄有娘仔來做伴	Ko-hiaⁿ ū niû-á lâi chòe-phōaⁿ,
十二月寒冷毋知寒	Cháp-jī--góeh hân-léng m̄-chai kôaⁿ.

手攑月琴十二桃	Chhiú giáh góeh-khîm cháp-jī hui,
兩支絞枳成鼓槌	Nn̄g ki ká-chí sêng kó-thûi,
哥兄有娘仔來掛累	Ko-hiaⁿ ū niû-á lâi kòa-lūi,
好魚好肉食袂肥	Hó-hî hó-bah chiáh bōe pûi.

失妻思情

｜詞‧朱丁順｜曲‧恆春民謠四季春｜

路邊草寮仔是阮的	Lō͘-piⁿ chháu-liâu-á sī gún ê,
無椅無桌才來不成家	Bô í bô toh chiah lâi put-sêng ke,
內底設備無好勢	Lāi-té siat-pī bô hó-sè,
恁若有對遮經過	Lín nā ū tùi chia keng-kòe
請恁入來坐	chhiáⁿ lín jip-lâi chē.

小弟蹛佇咱的省北路	Sió-tī tòa tī lán ê Séng-pak-lō͘,
一時失妻遮爾來艱苦	Chit-sî sit-chhe chiah-nî lâi kan-khó͘,
身苦病疼	Sin-khó͘-pīⁿ-thiàⁿ
無人塊來照顧	bô lâng teh lâi chiàu-kò͘,
參像目睭失明	Chhan-chhiūⁿ bak-chiu sit-bêng
才來行無路	chiah lâi kiâⁿ bô lō͘.

囝你著乖乖參姑仔蹛	Kiáⁿ lí tioh koai-koai chham ko͘-á tòa,
安爹堅心欲來去出外	Aⁿ-tia kian-sim boeh lâi khì chhut-gōa,
父囝欲來分開	Pē-kiáⁿ boeh lâi hun-khui
這是無奈何	che sī bô-ta-ôa,
你著毋好來刁阿姑仔	Lí tioh m̄-hó lâi thiau a-ko͘-á
講欲來揣我	kóng boeh lâi chhōe góa.

阿爹轉來拄二九	A-tia tńg--lâi tú jī-káu,
隔壁厝邊	Keh-piah chhù-piⁿ
攏塊食腥臊	lóng teh chiah chhiⁿ-chhau,
想欲來煮無鼎佮來無灶	Siūⁿ boeh lâi chú bô tiáⁿ kah lâi bô chàu,
看著咱的細囝	Khòaⁿ-tioh lán ê sè-kiáⁿ
才來目屎流	chiah lâi bak-sái lâu.

堅心傳承的島嶼聲嗽

Kian-sim Thoân-sêng Ê Tó-sū Siaⁿ-sàu

「堅心傳承的島嶼聲嗽」包含介紹丁順伯一生ê
「恆春民謠國寶朱丁順傳奇」kap記錄咱懷念
心悶故鄉ê「青鯤鯓記事」兩項作品。「恆春民
謠國寶朱丁順傳奇」分做「樂暢操勞少年時」
kap「傳承民謠數十年」nn̄g chat，用台灣唸
歌ê方式呈現，全部kō月琴chham-kah其他
ê樂器伴奏；「青鯤鯓記事」thèh恆春民謠ê
曲調phòe-tah唸現代詩來詮釋；ǹg望透過師
傅師á ê作品對話，來表現綿綿ê故鄉情kiau
傳承台灣文化ê精神。

「堅心傳承的島嶼聲嗽」包含介紹丁順伯一生
的「恆春民謠國寶朱丁順傳奇」及記錄本人懷
念故鄉情誼的「青鯤鯓記事」兩項作品。「恆
春民謠國寶朱丁順傳奇」分成「樂暢操勞少年
時」與「傳承民謠數十年」兩節，以台灣唸歌
的方式呈現，全部取月琴搭配其他樂器伴奏；
「青鯤鯓記事」採恆春民謠曲調結合吟唸現代
詩加以詮釋；希望透過師徒的作品對話，來展
現濃厚的故鄉情和傳承台灣文化的精神。

恆春民謠國寶朱丁順傳奇

Hêng-chhun Bîn-iâu Kok-pó Chu Teng-sūn Thoân-kî

思雙枝 Sū-siang-ki

台灣國親我總請 Tâi-oân kok-chhin góa chóng chhiáⁿ,

姓周定邦我的名 Sèⁿ Chiu Tēng-pang góa ê miâ,

小弟蹛佇台南城 Sió-tī tòa tī Tâi-lâm siâⁿ,

欲來唸歌予恁聽 Beh lâi liām-koa hō͘ lín thiaⁿ.

唱出台灣一歌詩 Chhiùⁿ chhut Tâi-oân chit koa-si,

丁順伯仔的傳奇 Teng-sūn peh--á ê thoân-kî,

民謠國寶的傳記 Bîn-iâu kok-pó ê toān-kì,

姓朱丁順親名字 Sèⁿ Chu Teng-sūn chhin miâ-jī.

伯仔網紗來出世 Peh--á Bāng-sa lâi chhut-sì,

散食人仔的囝兒 Sàn-chiàh-lâng-á ê kiáⁿ-jî,

細漢爹親過往去 Sè-hàn tia-chhin kòe-óng khì,

綴人過日歹維持 Tòe lâng kòe-jit pháiⁿ î-chhî.

向時阿爹有吩咐 Hiàng-sî a-tia ū hoan-hù,

著愛儼硬甭認輸 Tiòh-ài giám-ngē bàng jīn-su,

到遮無通閣讀書 Kàu chia bô-thang koh thàk-chu,

去做長工仝顧牛 Khì chò tn̂g-kang kāng kò͘ gû.

樂暢操勞少年時 —— Lo̍k-thiòng Chhau-lô Siàu-liân Sî

| 詞．周定邦 | 曲．台灣唸歌歌仔調 | 大廣絃．周佳穎 |

伯仔十歲做長工　　　　Peh--á cha̍p-hòe chò tn̂g-kang,
犁田顧牛無輕鬆　　　　Lê-chhân kò͘ gû bô khin-sang,
為著厝內三頓芳　　　　Ūi-tio̍h chhù-lāi saⁿ-tǹg phang,
甘願箍絡十外多　　　　Kam-goān kho͘-lo̍h cha̍p-gōa-tang.

做人箍絡誠艱苦　　　　Chò lâng kho͘-lo̍h chiaⁿ kan-khó͘,
透早出門天猶烏　　　　Thàu-chá chhut-mn̂g thiⁿ iáu o͘,
出剩清飯就罔渡　　　　Chhut-sīn chhìn-pn̄g tō bóng tō͘,
半暝才通上床舖　　　　Pòaⁿ-mê chiah thang chiūⁿ chhn̂g-pho͘.

做人箍絡足硬斗　　　　Chò lâng kho͘-lo̍h chok ngē-táu,
頭家不時有穡頭　　　　Thâu-ke put-sî ū sit-thâu,
日時犁田過中晝　　　　Ji̍t--sî lê-chhân kòe tiong-tàu,
半暝割耙踏甲目屎流　　Koah-pē ta̍h kah ba̍k-sái lâu.

有時牛車載甘蔗　　　　Ū-sî gû-chhia chài kam-chià,
甘蔗車去交會社　　　　Kam-chià chhia khì kau hōe-siā,
交煞柴枝擱再車　　　　Kau soah chhâ-ki koh-chài chhia,
車來瓦窯通燒瓦　　　　Chhia lâi hiā-iô thang sio hiā.

有時蕃薯收足濟	Ū-sî han-chî siu chok chē,
蕃薯擦纖擦歸暝	Han-chî chhoah-chhiam chhoah kui-mê,
雙手擦甲攏溜皮	Siang-chhiú chhoah kah lóng liù-phôe,
擦甲坐咧盹瞌睡	Chhoah kah chē leh tuh-ka-chōe.
逐項工課攏著舞	Ta̍k-hāng khang-khòe lóng tio̍h bú,
做人箍絡親像牛	Chò lâng khơ-lȯh chhin-chhiūⁿ gû,
熱人日曝那刀鋸	Joa̍h--lâng jit-pha̍k ná to kù,
寒人冷風劃身軀 [1]	Kôaⁿ--lâng léng-hong liô sin-khu.
逐日工課做袂煞	Ta̍k-jit khang-khòe chò bē soah
親像戇牛一直拖	Chhin-chhiūⁿ gōng-gû it-tit thoa,
年年月月足拖磨	Nî-nî goe̍h-goe̍h chok thoa-bôa,
這款日子袂快活	Chit-khoán jit-chí bē khùiⁿ-oa̍h.
時間親像風揀箭	Sî-kan chhin-chhiūⁿ hong sak chìⁿ,
目睨經過十四年	Ba̍k-nih keng-kòe cha̍p-sì nî,
拄去一个囡仔嬰	Tú khì chit ê gín-á-iⁿ,
將時飄撇的男兒 [2]	Chiàng-sî phiau-phiat ê lâm-jî.
阿娘講欲共娶某	A-niâ kóng beh kā chhōa-bó,
行去射寮行一晡	Kiâⁿ khì Siā-liâu kiâⁿ chit-pơ,
欲去對看無半步 [3]	Beh khì tùi-khòaⁿ bô-pòaⁿ-pō͘,
佇廳坐甲天欲烏	Tī thiaⁿ chē kah thiⁿ beh ơ.

[1] 劃：割。　[2] 將時：現在。　[3] 對看：相親。

伯仔實在眞古意	Peh--á sit-chāi chin kó͘-ì,
毋知相親按怎是	M̄-chai siòng-chhin án-chóaⁿ sī,
轉去阿娘來問起	Tńg--khì A-niâ lâi mn̄g khí,
講無看著有夠奇	Kóng bô khòaⁿ--tио̍h ū-kàu kî.

這門親事今講定	Chit mn̂g chhin-sū taⁿ kóng tiāⁿ,
媒人窣倏做親情 [4]	Hm̂-lâng sī-sōa chò chhin-chiâⁿ,
古早禮數攏照行	Kó͘-chá lé-sò͘ lóng chiàu-kiâⁿ,
看日訂婚通捾定	Khòaⁿ-jit tēng-hun thang kōaⁿ-tiāⁿ.

捾定著愛攢手只 [5]	Kōaⁿ-tiāⁿ tио̍h-ài chhoân chhiú-chí,
伯仔無錢通買物	Peh--á bô chîⁿ thang bé mih,
這時頭殼就反變 [6]	Chit-sî thâu-khak tō péng-pìⁿ,
怙銃子殼來營爲	Kō͘ chhèng-chí-khak lâi êng-ûi.

去抾兩粒銃子殼	Khì khioh nn̄g lia̍p chhèng-chí-khak,
鋸鑢礪甲金鑠鑠	Kì-lē lè kah kim-siak-siak,
當做手只瞞人目	Tòng-chò chhiú-chí môa lâng ba̍k,
去予丈姆擲捙揀 [7]	Khì hō͘ tiōⁿ-ḿ tàn-hìⁿ-sak.

媒人卡緊抾起來	Hm̂-lâng khah-kín khioh khí-lâi,
事實講予丈姆知	Sū-sit kóng hō͘ tiōⁿ-ḿ chai,
丈姆聽了有理解	Tiōⁿ-ḿ thiaⁿ liáu ū lí-kái,
散食人仔可憐代	Sàn-chia̍h-lâng-á khó-liân-tāi.

[4] 窣倏：趕緊。　[5] 手只：戒指。　[6] 反變：設法。　[7] 擲捙揀：丟掉。

指定打扎今了離 [1]	Kōan-tiān tán-chah tan liáu-lī,
攢欲娶某心哀悲	Chhoân beh chhōa-bó͘ sim ai-pi,
也無新房無桌椅	Iáh bô sin-pâng bô toh-í,
伯仔心肝極稀微	Peh--á sim-koan kėk hi-bî.

佳哉 nì 桑鬥相共 [2]	Ka-chài nì-sàng tàu-san-kāng,
才起草厝做新房	Chiah khí chháu-chhù chò sin-pâng,
娶某物件百百項	Chhōa-bó͘ mih-kiān pah-pah-hāng,
四界佗借拜託人	Sì-kè kâng chioh pài-thok lâng.

安床蠓罩佗借用	An-chhn̂g báng-tà kâng chioh ēng,
氈帽皮鞋四界窮	Chin-bō phôe-ê sì-kè khêng,
衫褲嘛是人借穿	San-khò͘ mā-sī lâng chioh chhēng,
娶某了後逐項還	Chhōa-bó͘ liáu-āu tȧk-hāng hêng.

散食娶某真艱苦	Sàn-chiȧh chhōa-bó͘ chin kan-khó͘,
無錢日子極歹渡	Bô chîn jit-chí kėk pháin tō͘,
為著飼团無步數	Ūi-tiȯh chhī kián bô pō͘-sò͘,
三頓攏食蕃薯箍	San-tǹg lóng chiȧh han-chî-kho͘.

蕃薯搵鹽配薑絲	Han-chî ùn iâm phòe kiun-si,
翁某全心來晟持	Ang-bó͘ kāng sim lâi chhiân-tî,
為著細团好日子	Ūi-tiȯh sè-kián hó jit-chí,
拍拚就有出頭時	Phah-piàn tō͘ ū chhut-thâu sî.

[1] 打扎：打點。　[2] nì 桑：姊夫。

爲著拑家毋驚苦	Ūi-tiȯh khîⁿ-ke m̄ kiaⁿ khớ,
共人貿山去擔塗	Kā lâng báuh soaⁿ khì taⁿ thô,
山崙剷甲變平埔	Soaⁿ-lūn thoáⁿ kah pìⁿ pêⁿ-pơ,
肩頭結圖無通舒	Keng-thâu kiat-lun bô-thang sơ.
山場鋸料擱再拚	Soaⁿ-tiûⁿ kì liāu koh-chài piàⁿ,
木馬拖柴佇山坪	Bȯk-bé thoa chhâ tī soaⁿ-phiâⁿ,
女仍作穡散食囝	Ní-nái choh-sit sàn-chiȧh kiáⁿ,
望欲天公來鬥晟	Bāng beh Thiⁿ-kong lâi tàu chhiâⁿ.
擱燒火炭去九棚	Koh sio hóe-thòaⁿ khì Káu-pâng,
塗腳挖空來撐帆	Thô-kha ớ khang lâi thìⁿ-phâng,
公合拍窯建窯桶	Kong-kap phah-iô kiàn iô-tháng,
項項攏是拚粗重	Hāng-hāng lóng-sī piàⁿ chhơ-tāng.
欲燒火炭去剒柴	Beh sio hóe-thòaⁿ khì chhò-chhâ,
無疑樹箍撼來拍	Bô-gî chhiū-khơ hám lâi phah,
佳哉天公鬥打扎	Ka-chài Thiⁿ-kong tàu táⁿ-chah,
若無伯仔命就焦	Nā-bô peh--á miā tō ta.
爲著三頓拚命做	Ūi-tiȯh saⁿ-tǹg piàⁿ-miā chò.
伯仔樂暢咧操勞	Peh--á lȯk-thiòng leh chhau-lô,
散食人仔無通靠	Sàn-chiȧh-lâng-á bô-thang khò,
骨力拍拚免驚無	Kut-lȧt phah-piàⁿ bián kiaⁿ bô.

恆春民謠國寶朱丁順傳奇

Hêng-chhun Bîn-iâu Kok-pó Chu Teng-sūn Thoân-kî

來講伯仔學樂器　　　　　Lâi kóng peh--á o̍h ga̍k-khì,

攏是家己的趣味　　　　　Lóng-sī ka-tī ê chhù-bī,

亦無先生來晟持　　　　　Ia̍h-bô sian-siⁿ lâi chhiâⁿ-tî,

父母生成有根基　　　　　Pē-bó seⁿ-chiâⁿ ū kin-ki.

洞簫笛仔攏會曉　　　　　Tōng-siau phín-á lóng ē-hiáu,

月琴嘛是家己彫　　　　　Goe̍h-khîm mā-sī ka-tī tiau,

擱學恆春的民謠　　　　　Koh o̍h Hêng-chhun ê bîn-iâu,

音樂天才眞才調　　　　　Im-ga̍k thian-châi chin châi-tiāu.

向時拖料燒火炭 [1]　　　Hiàng-sî thoa liāu sio hóe-thòaⁿ,

穡頭重肩蓋揰盤　　　　　Sit-thâu tāng-keng kài chhia-poâⁿ,

暗時蹛寮佇內山　　　　　Àm-sî tòa liâu tī lāi-soaⁿ,

穡煞唱歌相放伴　　　　　Sit soah chhiùⁿ-koa sio-pàng-phōaⁿ.

做工拚硬腳會軟　　　　　Chò-kang piàⁿ ngē kha ē nńg,

爲著拑家想卡長　　　　　Ūi-tio̍h khîⁿ-ke siūⁿ khah tn̂g,

要緊厝內顧三頓　　　　　Iàu-kín chhù-lāi kò͘ saⁿ-tǹg,

想著某囝心頭酸　　　　　Siōⁿ tio̍h bó͘-kiáⁿ sim-thâu sng.

[1] 向時：當時。

傳承民謠數十年 —— Thoân-sêng Bîn-iâu Sò͘-cha̍p-nî

| 詞 · 周定邦 | 曲 · 台灣唸歌歌仔調 | 大廣絃 · 周佳穎 |

暗時唱歌解心悶　　　　Àm-sî chhiùⁿ-koa kái sim-būn,

查甫查某歸大群　　　　Cha-po͘ cha-bó͘ kui-tōa-kūn,

褒歌一勻過一勻　　　　Po-koa chit ûn kòe chit ûn,

竹仔徛篾攑來歕　　　　Tek-á khiā-phín gia̍h lâi pûn.

民謠相汰入腹內　　　　Bîn-iâu sio-thōa ji̍p pak-lāi,

毋是賭強刁工栽　　　　Ḿ-sī tó͘-kiông thiau-kang chai,

底蒂一工一工在　　　　Té-tì chit kang chit kang chāi,

伯仔民謠出師來　　　　Peh--á bîn-iâu chhut-sai lâi.

彼陣伯仔蓋拍拚　　　　Hit-chūn peh--á kài phah-piàⁿ,

灌音提予頂輩聽　　　　Koàn-im the̍h hō͘ téng-pòe thiaⁿ,

欠點所在今知影　　　　Khiàm-tiám só͘-chāi taⁿ chai-iáⁿ,

沓沓改進沓沓晟　　　　Ta̍uh-ta̍uh kái-chìn ta̍uh-ta̍uh chhiâⁿ.

牽音拗韻足窮究　　　　Khan-im áu-ūn chok khêng-kiù,

月琴弦仔蓋追求　　　　Goe̍h-khîm hiân-á kài tui-kiû,

歌詞編甲極熟手　　　　Koa-sû pian kah ke̍k se̍k-chhiú,

伯仔民謠是一流　　　　Peh--á bîn-iâu sī it-liû.

向時民謠大比賽　　　Hiàng-sî bîn-iâu tōa pí-sài,
高手四界攏齊來　　　Ko-chhiú sì-kè lóng chiâu lâi,
寢頭驚場袂自在 [1]　　Chhím-thâu kiaⁿ-tiôⁿ bē chū-chāi,
伯仔心肝家己知　　　Peh--á sim-koaⁿ ka-tī chai.

向時比賽仙拚仙　　　Hiàng-sî pí-sài sian piàⁿ sian,
逐个功夫眞老練　　　Tak-ê kang-hu chin láu-liān,
欲贏毋是遐輕撚 [2]　　Beh iâⁿ m̄-sī hiah khin-lián,
毋是小弟吐憐涎 [3]　　M̄-sī sió-tī thò-liân-siân.

爲著比賽佮人拚　　　Ūi-tiòh pí-sài kah lâng piàⁿ,
捷捷訓練才會贏　　　Chiàp-chiàp hùn-liān chiah-ē iâⁿ,
膽頭練在毋免驚　　　Táⁿ-thâu liān chāi m̄-bián kiaⁿ,
伯仔出手全頭名　　　Peh--á chhut-chhiú choân thâu-miâ.

冠軍亞軍提眞濟　　　Koan-kun a-kun thèh chin chē,
獎杯獎旗無地下　　　Chióng-poe chióng-kî bô tè hē,
名聲流傳一四界　　　Miâ-siaⁿ liû-thoân chit-sì-kè,
伯仔歌聲人人迷　　　Peh--á koa-siaⁿ lâng-lâng bê.

伯仔民謠眞厲害　　　Peh--á bîn-iâu chin lī-hāi,
逐擺冠軍提轉來　　　Tak-páiⁿ koan-kun thèh tńg-lâi,
恆春的人攏齊知　　　Hêng-chhun ê lâng lóng chiâu chai,
民謠地位沓沓在　　　Bîn-iâu tē-ūi tàuh-tàuh chāi.

[1] 寢頭：起先。　[2] 輕撚：輕易。　[3] 吐憐涎：信口開河。

陳達過身無幾冬　　Tân Ta̍t kòe-sin bô-kúi-tang,

民謠協會結歸篷 [4]　Bîn-iâu hia̍p-hōe kat-kui-phâng,

㧎頭串是恆春人 [5]　Chhōa-thâu chhoàn-sī Hêng-chhun lâng,

傳承民謠欲出帆　　Thoân-sêng bîn-iâu beh chhut-phâng.

傳承民謠是使命　　Thoân-sêng bîn-iâu sī sú-bēng,

逐家請伊來相楗　　Ta̍k-ke chhiáⁿ i lâi sio-kēng,

伯仔心肝看誠明　　Peh--á sim-koaⁿ khòaⁿ chiâⁿ bêng,

堅心奉獻欲傳承　　Kian-sim hōng-hiàn beh thoân-sêng.

傳承民謠四界走　　Thoân-sêng bîn-iâu sì-kè cháu,

毋管社區抑學校　　 M̄-koán siā-khu a̍h ha̍k-hāu,

海墘山頂走透透　　Hái-kîⁿ soaⁿ-téng cháu thàu-thàu,

透風落雨照常跑　　Thàu-hong lo̍h-hō͘ chiàu-siông phâu.

路途艱苦眞知影　　Lō͘-tô͘ kan-khó͘ chin chai-iáⁿ,

伯仔心頭掠眞定　　Peh--á sim-thâu lia̍h chin tiāⁿ,

堅心傳承骨力拚　　Kian-sim thoân-sêng kut-la̍t piàⁿ,

欲予民謠好名聲　　Beh hō͘ bîn-iâu hó miâ-siaⁿ.

恆春民謠是好寶　　Hêng-chhun bîn-iâu sī hó-pó,

伯仔拍算毋是無　　Peh--á phah-sǹg m̄-sī bô,

大人囡仔攏指導　　Tōa-lâng gín-á lóng chí-tō,

代代傳承有功勞　　Tāi-tāi thoân-sêng ū kong-lô.

[4] 結歸篷：一群人結合在一起。　[5] 㧎頭：帶頭。

欲予民謠代代湠	Beh hō bîn-iâu tāi-tāi thoàn,
伯仔心肝有主盤	Peh--á sim-koan ū chú-poân,
推揀四界予人看	Chhui-sak sì-kè hō lâng khòan,
攏為民謠咧走攤	Lóng ūi bîn-iâu leh cháu-thoan.

台灣全島去推廣	Tâi-oân choân-tó khì chhui-kóng,
伯仔推揀真走傱	Peh--á chhui-sak chin cháu-chông,
母驚摔雨落山風	M̄ kian siàng hō lòh-soan-hong,
伯仔真正有神通	Peh--á chin-chiàn ū sîn-thong.

伯仔師仔牽真濟	Peh--á sai-á khan chin chē,
台南台北足濟个	Tâi-lâm Tâi-pak chok chē ê,
台灣全島滿四界	Tâi-oân choân-tó móa-sì-kè,
母是小弟講笑詼	M̄-sī sió-tī kóng chhiò-khoe.

恆春民謠思雙枝	Hêng-chhun bîn-iâu Sū-siang-ki,
這是正港台灣味	Che-sī chiàn-káng Tâi-oân bī,
人人來學都佮意	Lâng-lâng lâi òh to kah-ì,
學會逐日都想伊	Òh ē tàk-jit to siūn i.

師仔焄唎逐位去	Sai-á chhōa--leh ta̍k-ūi khì,
毋管山頂抑海墘	M̄-koán soaⁿ-téng a̍h hái-kîⁿ,
推廣民謠誠拚勢	Chhui-kóng bîn-iâu chiâⁿ piàⁿ-sì,
伯仔功勞第一枝	Peh--á kong-lô tē-it-ki.
四界表演四界淌	Sì-kè piáu-ián sì-kè thoàⁿ,
總統聽甲動心肝	Chóng-thóng thiaⁿ kah tāng sim-koaⁿ,
也去美國舊金山	Iā khì Bí-kok Kū-kim-soaⁿ,
毋驚路遠人摔盤	M̄ kiaⁿ lō͘ hn̄g lâng chhia-poâⁿ.
傳承民謠數十冬	Thoân-sêng bîn-iâu sò͘-cha̍p-tang,
伯仔心內有向望	Peh--á sim-lāi ū n̄g-bāng,
彈唱功夫逐項放	Tôaⁿ-chhiùⁿ kang-hu ta̍k-hāng pàng,
人間國寶伊一人	Jîn-kan kok-pó i chit lâng.
人人尊存是國寶	Lâng-lâng chun-chhûn sī kok-pó,
伯仔精神蓋 gió-toh	Peh--á cheng-sîn kài gió-toh,
民謠傳承有所靠	Bîn-iâu thoân-sêng ū só͘-khò,
佛祖焄你去迌迌	Pu̍t-chó͘ chhōa lí khì chhit-thô.

青鯤鯓記事

Chheⁿ-khun-sin Kì-sū

漁村 ｜詞・周定邦｜ 曲・恆春民謠四季春｜ 編曲・張祐華｜

阮的故鄉踮佇青鯤鯓
細細的漁村離海近
庄內攏是討海的漁民
歸庄全是姓周才來蹛鬥陣

Goán ê kờ-hiong tiàm-tī Chheⁿ-khun-sin,

Sè-sè ê hî-chhoan lî hái kīn,

Chng-lāi lóng-sī thó-hái ê hî-bîn,

Kui-chng choân-sī sèⁿ Chiu chiah-lâi tòa tàu-tīn.

鹽埕 ｜詞・周定邦｜ 曲・恆春民謠五空小調｜ 編曲・顧上揚｜

遮的土地鹽份重	Chia-ê thớ-tē iâm-hūn tāng,
鹽埕趁食無輕鬆	Iâm-tiâⁿ thàn-chiảh bô khin-sang,
著愛天公來疼痛	Tiòh-ài Thiⁿ-kong lâi thiàⁿ-thàng,
嘛著骨力才有好年冬	Mā tiòh kut-lảt chiah ū hó nî-tang.

曝鹽　　　　　　　　　│ 詞・周定邦 │ 背景音樂編曲・鍾尚軒 │

你若欲看　　　　　　　　Lí nā beh khòaⁿ

骨力拍拚的日頭　　　　　Kut-la̍t phah-piàⁿ ê ji̍t-thâu

佮儂硬拑家的海水　　　　Kah giám-ngē khîⁿ-ke ê hái-chúi

佇一格一格的鹽埕　　　　Tī chi̍t keh chi̍t keh ê iâm-tiâⁿ

點著怹燒燙燙的心肝　　　Tiám to̍h in sio-thǹg-thǹg ê sim-koaⁿ

跂來一篇一篇　　　　　　Sīⁿ laih chi̍t phiⁿ chi̍t phiⁿ

苦鹹苦鹹的　　　　　　　Khó͘-kiâm khó͘-kiâm ê

白色浪漫史　　　　　　　Pe̍h-sek lōng-bān-sú

你著愛來阮故鄉　　　　　Lí tio̍h-ài lâi goán kò͘-hiong

日頭是阿爸少年的形影　　Ji̍t-thâu sī a-pa siàu-liân ê hêng-iáⁿ

海水是　　　　　　　　　Hái-chúi sī

阿母青春的腳跡　　　　　a-bú chheng-chhun ê kha-jiah

怹怙一世人 寫一篇　　　In kō͘ chi̍t-sì-lâng　siá chi̍t phiⁿ

苦鹹苦鹹的浪漫史　　　　Khó͘-kiâm khó͘-kiâm ê lōng-bān-sú

予性命佇阮白色的故鄉　　Hō͘ sèⁿ-miā tī gún pe̍h-sek ê kò͘-hiong

發酵　　　　　　　　　　Hoat-kàⁿ

出帆 |詞・周定邦 | 曲・恆春民謠平埔調 | 編曲・楊詠淳 |

有的出帆去討海　　　Ū ê chhut-phâng khì thó-hái,

誅風戰湧爲將來　　　Tu-hong-chiàn-éng ūi chiong-lâi,

搬請媽祖鬥舖排　　　Poaⁿ-chhiáⁿ Má-chó͘ tàu phơ-pâi,

望欲出帆攏滿載　　　Bāng beh chhut-phâng lóng boán-chài.

討海

| 詞・周定邦 | 背景音樂編曲・鍾尙軒 |

你若欲看	Lí nā beh khòan
攬抱向望的漁船	Lám-phō ǹg-bāng ê hî-chûn
共千萬肢謙卑个腳手	Kā chheng-bān ki khiam-pi ê kha-chhiú
伸入曠闊的大海	Chhun jip khòng-khoah ê tōa-hái
討來歸網跳 Disco 的	Thó lâi kui bāng thiàu Disco ê
歡喜	Hoan-hí
你嘛愛來阮故鄉	Lí mā ài lâi goán kò·-hiong
飽滇的船艙內	Pá-tīn ê chûn-chhng lāi
遐臭臊臭臊的性命	Hia chhàu-chho chhàu-chho ê sèn-miā
是囡仔的娶某本	Sī gín-á ê chhōa-bó·-pún
是查仔囝的嫁粧	Sī cha-á-kián ê kè-chng
是老某个的胭脂水粉	Sī lāu-bó·--ê ê ian-chi chúi-hún
是食老徛佇海墘	Sī chiah-lāu khiā tī hái-kîn
等囝兒序細二九暝轉來	Tán kián-jî sī-sè jī-káu-mê tńg-lâi
圍爐个時	ûi-lô· ê sî
手裡拎个彼枝新樂園	Chhiú--lìn gīm--ê hit ki sin-lȯk-hn̂g
臭臊臭臊的性命	Chhàu-chho chhàu-chho ê sèn-miā
寫紅紅的歷史	Siá âng-âng ê lȧk-sú
彼是阮故鄉的風景	He sī goán kò·-hiong ê hong-kéng

靑山港 ｜詞・周定邦｜曲・恆春民謠四季春｜編曲・張祐華｜

鯤鯓海邊仔是青山港

逐日船隻是對遮來出帆

紅樹林是發甲嬌噹噹

白鴒鷥來討食是飛西擱飛東

Khun-sin hái-piⁿ-á sī Chheng-soaⁿ-káng,

Ta̍k-ji̍t chûn-chiah sī ùi-chia lâi chhut-phâng,

Âng-chhiū-nâ sī hoat kah súi-tang-tang,

Pe̍h-lêng-si lâi thó-chia̍h sī poe sai koh poe tang.

景緻 ｜詞・周定邦｜曲・恆春民謠楓港小調｜編曲・顧上揚｜

漁村景緻誠美麗	Hî-chhoan kéng-tì chiâⁿ bí-lē,
厝邊隔壁真好禮	Chhù-piⁿ keh-piah chin hó-lé,
大街小巷滿魚蝦	Tōa-ke sió-hāng móa hî-hê,
欲食海產來遮買	Beh chia̍h hái-sán lâi chia bé.

夢故鄉 ｜詞・周定邦｜曲・恆春民謠平埔調｜編曲・張祐華｜

細漢厝裡真散兇	Sè-hàn chhù--lìn chin sàn-hiong,
才來離開姑不將	Chiah lâi lī-khui koʻ-put-chiong,
不時數念阮故鄉	Put-sî siàu-liām gún kòʻ-hiong,
定定出現阮夢中	Tiāⁿ-tiāⁿ chhut-hiān gún bāng-tiong.

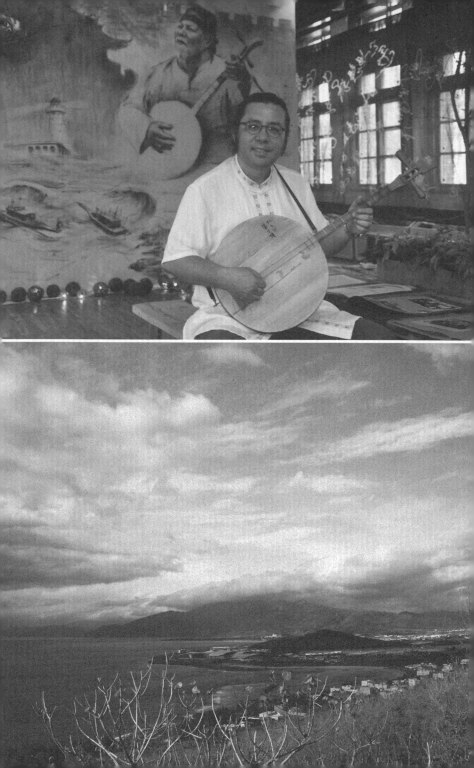

IV. 話尾曲　　　Ōe-bóe Khek

「話尾曲」kō現代韻體詩ê文體，phòe-tah恆春民謠曲調，thèh月琴做主要樂器來伴奏，chiaⁿ做收soah師傅師á ê作品對話ê美麗詩篇，來koàn-chhoàn kui個專輯ê精神，傳承恆春民謠kap台灣唸歌chit兩項ài趕緊復振ê台灣文化。

「話尾曲」以現代韻體詩文體，搭配恆春民謠曲調，使用月琴為擔綱樂器來伴奏，做為總結師生作品對話的美麗詩篇，來連貫整個專輯的精神，傳承恆春民謠及台灣唸歌這兩項急待復振的台灣文化。

傳承酒

| 詞‧周定邦、朱丁順 | 曲‧恆春民謠四季春 | 編曲‧張祐華 |

啉一杯

恆春民謠激的米酒

琴聲綿綿聽好解咱的憂愁

予咱心肝會清幽

敨放靈魂予咱得著自由

手提月琴做酒杯

共憂悶放予綴三台山的風飛

共琴聲留予咱的序細

恆春民謠愛一代傳過一代

恆春民謠欲揀出去

予全國的人了解

作詞作曲逐个攏蓋厲害

民謠宗師朱丁順阿公有交待

遮爾好的物件毋通失傳愛傳予後代 [1]

[1] 尾段是朱丁順作詞

Lim chit poe

Hêng-chhun bîn-iâu kek ê bí-chiú,

Khîm-sian mî-mî thèng-hó kái lán ê iu-chhiû,

Hō͘ lán ê sim-koan ē chheng-hiu,

Tháu-pàng lêng-hûn hō͘ lán tit-tiȯh chū-iû.

Chhiú thȯh goȯh-khîm chò chiú-poe,

Kā iu-būn pàng hō͘ tòe Sam-tâi-soan ê hong poe,

Kā khîm-sian lâu hō͘ lán ê sī-sè,

Hêng-chhun bîn-iâu ài chit-tē thn̂g-kòe chit-tē,

Hêng-chhun bîn-iâu beh sak chhut-khì

hō͘ choân-kok ê lâng liáu-kái,

Chok-sû chok-khek tȧk-ê lóng kài lī-hāi,

Bîn-iâu chong-su Chu Teng-sūn a-kong ū kau-tài,

Chiah-nih hó ê mih-kiān m̄-thang sit-thoân ài thoân hō͘ āu-tāi.

民謠傳百年

| 詞·周定邦 | 曲·恆春民謠楓港小調 | 大廣絃·周佳穎 |

三台山頂南風起　　　Sam-tâi soaⁿ-téng lâm-hong khí,

毛柿樹腳思雙枝　　　Mô͘-khī chhiū-kha Sū-siang-ki,

半島月琴聲綿綿　　　Poàn-tó goe̍h-khîm siaⁿ mî-mî,

恆春民謠傳百年　　　Hêng-chhun bîn-iâu thoân pah-nî.

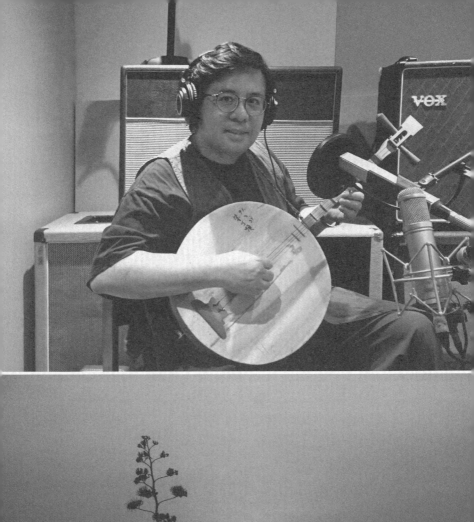

V. 腳步聲：學恆春民謠的歷史聲音紀錄

Kha-pō-sian：Òh Hêng-chhun Bîn-iâu ê
Lėk-sú Sian-im Kì-liòk

「腳步聲：學民謠的歷史聲音紀錄」khùg我tòe丁
順伯學民謠ê時ê一寡聲音紀錄，ùi 1999年7月30
學 Sū-siang-ki（思雙枝）ê前奏開始，kàu 2000年
11月28學楓港小調，lóng總kéng 28分gōa，ùi
chia ê歷史聲音hō咱想tiòh hit-chūn學民謠ê堅
心意志kap一音一音傳承落來ê使命。

「腳步聲：學民謠ê歷史聲音紀錄」存放了我跟隨丁
順伯學民謠的一些聲音紀錄，從 1999 年 7 月 30 日
學習 Sū-siang-ki（思雙枝）的前奏開始，到 2000
年 11 月 28 日學習楓港小調，全部揀選了 28 分多鐘，
從這些歷史的聲音裡，讓我想起當初學習民謠的堅
強意志與一音一音傳承下來的使命。

思雙枝前奏

1999.07.30 —— 丁順伯教思雙枝的前奏

思雙枝落曲

1999.08.06 —— 丁順伯教思雙枝的前奏和落曲

平埔調前奏

1999.09.09 —— 丁順伯教平埔調前奏

平埔調落曲

1999.09.14 —— 丁順伯教平埔調落曲

五空小調前奏

1999.10.08 —— 丁順伯教五空小調前奏

四季春前奏

2000.02.26 —— 丁順伯教四季春前奏

思雙枝的起源

2000.03.03 —— 丁順伯對思雙枝起源的看法

丁順伯鼓勵的話

2000.03.11 —— 丁順伯教四季春&鼓勵的話

楓港小調前奏佮落曲

2000.11.28 —— 丁順伯教楓港小調前奏和落曲

ISRC

話頭詩 I.

明月牽孤星—— TW-EQ1-22-00001

琴字入心肝—— TW-EQ1-22-00002

半島父囝情—— TW-EQ1-22-00003

山路冷風寒—— TW-EQ1-22-00004

堅心砭琴聲—— TW-EQ1-22-00005

歷盡滄桑的土地戀歌 II.

散食家庭—— TW-EQ1-22-00006

長工生活—— TW-EQ1-22-00007

楊榮失妻—— TW-EQ1-22-00008

食姊妹桌—— TW-EQ1-22-00009

琅嶠景緻—— TW-EQ1-22-00010

失妻思情—— TW-EQ1-22-00011

堅心傳承的島嶼聲嗽 III.

恆春民謠國寶朱丁順傳奇：樂暢操勞少年時—— TW-EQ1-22-00012

恆春民謠國寶朱丁順傳奇：傳承民謠數十年—— TW-EQ1-22-00013

青鯤鯓記事：漁村—— TW-EQ1-22-00014

青鯤鯓記事：鹽埕—— TW-EQ1-22-00015

青鯤鯓記事：曝鹽—— TW-EQ1-22-00016

話尾曲 IV.

腳步聲：學恆春民謠的歷史聲音紀錄 V.

島嶼戀歌 *Jó-pû Loân-koa*

總 策 畫 ❖	周定邦
作 者 ❖	周定邦
意 象 書 法 ❖	陳世憲
設 計 統 籌 ❖	佐禾制作設計工作室
封 面 設 計 ❖	佐禾制作設計工作室
美 術 編 輯 ❖	陳姵臻、佐禾制作設計工作室
執 行 編 輯 ❖	周俊廷、鍾吟眞
插 畫 ❖	陳姵臻
攝 影 ❖	周俊廷
製 作 ❖	台灣說唱藝術工作室
數 位 發 行 ❖	火氣音樂股份有限公司 FIRE ON MUSIC Co., Ltd
音 樂 統 籌 ❖	鍾尚軒
製 作 人 ❖	鍾尚軒
作 詞 ❖	朱丁順、周定邦
月 琴 彈 唱 ❖	朱丁順、周定邦
編 曲 ❖	鍾尚軒、張祐華、顧上揚、楊詠淳
殼 仔 弦 ❖	朱丁順
大 廣 弦 ❖	周佳穎
錄 音 ❖	王維剛‧自造音樂工作室
混 音 ❖	鍾尚軒
母 帶 ❖	何慶堂‧潮流錄音室

 文化部 MINISTRY OF CULTURE ——— 本計畫獲文化部110年語言友善環境及創作應用補助

出 版 者 ❖　　前衛出版社

104056 台北市中山區農安街153號4樓之3

電話：02-25865708・傳眞：02-25863758

郵撥帳號：05625551

購書・業務信箱：a4791@ms15.hinet.net

投稿・代理信箱：avanguardbook@gmail.com

官方網站：http://www.avanguard.com.tw

出 版 總 監 ❖　　林文欽

法 律 顧 問 ❖　　陽光百合律師事務所

總 經 銷 ❖　　紅螞蟻圖書有限公司

114066台北市內湖區舊宗路二段121巷19號

電話：02-27953656・傳眞：02-27954100

出 版 日 期 ❖　　2022年10月初版一刷

定　　　價 ❖　　新台幣980元（2書2CD，不分售）

I S B N ❖　　978-626-7076-65-1 （平裝）

E - I S B N ❖　　978-626-7076-68-2 （PDF）

978-626-7076-69-9 （EPUB）

國家圖書館出版品預行編目(CIP)資料｜ 周定邦創作.
-- 初版. -- 臺北市: 前衛出版社, 2022.10 面；　公分
ISBN 978-626-7076-65-1(平裝)

1.CST: 民謠 2.CST: 樂評 3.CST: 臺灣
913.533　　　　　111013493

Jó-pn̂ Loân-koa